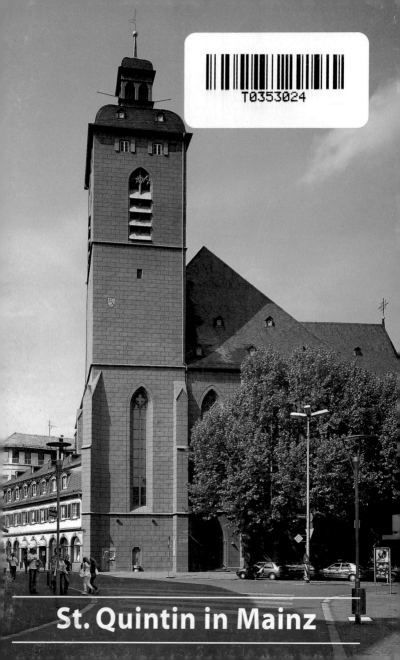

St. Quintin in Mainz

St. Quintin in Mainz

von Joachim und Ulrike Glatz

Am Rand des ältesten bürgerlichen Siedlungskerns um den Brand, der sich nördlich des kirchlichen Zentrums mit dem Dom entwickelte, entstand vermutlich bereits in merowingischer Zeit die Quintinskirche als älteste Pfarrkirche der Stadt. Hierauf deutet das seltene Patrozinium hin. Außerdem war es notwendig auch diesen Teil der Stadt, in dem viele Kaufleute und Patrizier wohnten, seelsorgerisch zu betreuen. 744 wird St. Quintin in Urkunden des Klosters Lorsch erstmals erwähnt (der zugehörige Friedhof wird um 1100 zum ersten Mal genannt).

Der hl. Quintinus (Fest 31. Oktober), der Legende zufolge ein Sohn des römischen Senators Zeno, kam mit einigen Gefährten um 245 nach Gallien, um hier in der Gegend von Amiens zu missionieren. Quintin wirkte verschiedene Wunder, weshalb er verhaftet wurde und einen grausamen Märtyrertod starb. Er wurde unter anderem mit einem »Bratspieß« durchbohrt, enthauptet und bei Augusta Veromandorum, dem späteren St. Quentin, in die Somme geworfen. Seine Gebeine wurden 340 durch die Vision einer vornehmen Römerin gefunden und beigesetzt. Im Jahre 645 fand eine zweite Erhebung seiner Gebeine durch den hl. Eligius statt, zugleich Beginn einer großen Wallfahrt. In Mainz gab es noch im späten 18. Jh. ein Armreliquiar des hl. Quintin. 1951 erhielt die Quintinskirche wieder eine Reliquie ihres Hauptpatrons aus St. Quentin.

Der zweite Patron der Kirche ist der hl. Blasius, Bischof von Sebaste in Kappadokien, der während der diokletianischen Christenverfolgung 287 grausam ermordet wurde. Er ist einer der Vierzehn Nothelfer. An seinem Fest, dem 3. Februar, wird der Blasius-Segen mit zwei gekreuzten Kerzen gegen Halskrankheiten gespendet. St. Quintin besaß ein Kopfreliquiar des Märtyrers.

Beide Patrone waren – zusammen mit Maria – auf dem barocken, im Zweiten Weltkrieg zerstörten Friedhofsportal dargestellt. Erhalten haben sich die großen Statuen der beiden Heiligen am Hochaltar.

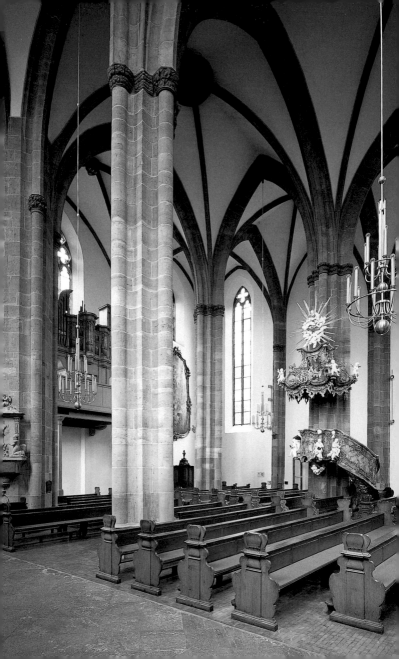

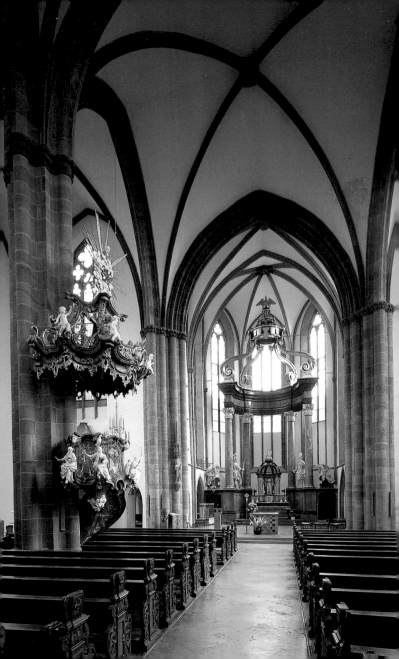

Baugeschichte – die gotische Hallenkirche

Der gotische Neubau von St. Quintin entstand an der Stelle eines Vorgängers, dessen Form jedoch unbekannt ist. Im heutigen Bau sind keine älteren Reste oder Bauteile erkennbar. Die Bauzeit kann aufgrund verschiedener Ablässe in den Jahren 1288, 1294 bis 1303 und 1330 eingegrenzt werden auf das späte 13. Jh. und das erste Drittel des 14. Jhs. Für 1218 ist die Stiftung eines Altars für eine Nikolauskapelle nördlich des Chores – wohl die heutige Kreuzkapelle – überliefert. Bereits 1348 erlitt die gotische Quintinskirche schwere Schäden, als das nahegelegene Judenviertel im Zuge eines Pestpogroms in Brand gesteckt wurde und die Flammen auf die Kirche übergriffen. Die Fenster des Langhauses wurden zerstört, die Stadtglocke auf dem Turm schmolz. Erst ab 1425 konnten die Schäden wieder behoben werden. Damals entstanden auch der Kapellenanbau südlich des Chores und die Sakristei. Hier laufen die Strebepfeiler anders als bei der Kreuzkapelle auf der Nordseite bis zum Boden durch.

1489 wurde der Turm unter Erzbischof Berthold von Henneberg (1484–1504) erhöht und erhielt eine Türmerwohnung unmittelbar unter dem Dachaufbau. Das Wappen des Erzbischofs befindet sich zweimal an der Turmaußenwand. In der Zeit des Dreißigjährigen Krieges diente St. Quintin als schwedische Kaserne; zeitweise fand hier protestantischer Gottesdienst statt. 1721 erhielt die Kirche ein neues Dach. Anschließend kam es zur Barockisierung des Innenraumes und seiner Neuausstattung. 1813 war St. Quintin erneut Kaserne, jetzt der französischen Besatzung. Schäden erlitt der Bau bei der Pulverturmexplosion im Jahre 1857. Eine grundlegende Wiederherstellung der Kirche mit Freilegung der Gewölbemalereien und Erneuerung der Glasfenster fand in den Jahren 1869–88 statt, nachdem der Bau, »eine Perle gotischer Baukunst«, durch den Einspruch des Stadtbaumeisters Eduard Kreyßig vor dem drohenden Abbruch wegen Baufälligkeit gerettet worden war.

Beim Luftangriff auf Mainz am 12./13. August 1942 wurde St. Quintin schwer getroffen. Das große Dach wurde zerstört, und bis auf wenige Reste verbrannte die Ausstattung. Es gelang ein Notdach aufzubrin-

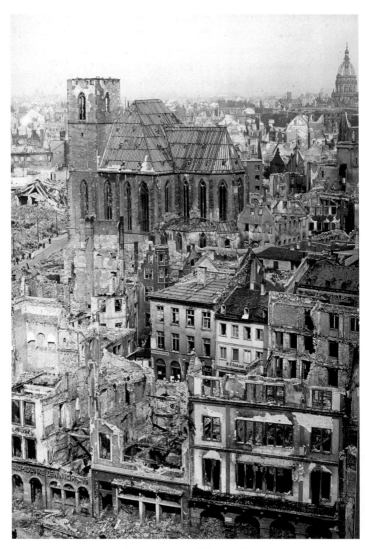

▲ St. Quintin und Markt 1945

gen, das die weiteren Luftangriffe des Zweiten Weltkrieges überstand. 1948 konnte die Kirche wieder für den Gottesdienst genutzt werden. 1955/56 wurde das Dach erneuert. In den Jahren 1964/66 erfolgte eine umfassende Instandsetzung. 1970 erhielt der Bau aufgrund originaler Befunde seine rote Außenfassung mit schwarzen Fugen. Nach umfangreichen Sicherungsarbeiten 1985–89 konnte 1994/95 der aufgrund alter Pläne und Ansichten rekonstruierte Turmhelm des 16. Jhs. aufgesetzt werden.

Baubeschreibung

Die dreischiffige **Hallenkirche** zeigt sich inmitten moderner Geschäftshäuser als mächtiger, kubischer Baukörper über quadratischem Grundriss mit hohem Walmdach. Bis zur Erneuerung des Daches 1721 saßen Giebel mit Satteldächern über den einzelnen Seitenschiffsjochen. Die Südwestecke wird betont durch den dreigeschossigen Turm. Nach Osten schließt der Chor an, flankiert von Kapellen und Sakristei an Nord- bzw. Südseite. Durch seine wiederhergestellte, intensive Rotfärbung und den rekonstruierten Turmhelm bildet St. Quintin einen markanten Fixpunkt im Stadtgebiet, obwohl der Bau nur an der Südseite freisteht. Westlich schließt ein neubarockes Wohn- und Geschäftshaus von 1950 an. Östlich, durch Mauern mit der Kirche verbunden, steht das wiederaufgebaute Pfarrhaus. Nach Norden erstreckt sich der ehemalige Kirchhof, heute Garten des städtischen Altersheims, das anstelle des Jesuitennoviziats erbaut wurde. Hier stand bis zur Zerstörung im Krieg die gotische Michaelskapelle. Die enge Einbindung der Kirche in die umgebende Bebauung entspricht der städtebaulichen Situation früherer Zeiten. Allerdings waren damals Schuster- und Quintinsstraße an West- und Südseite deutlich schmaler. Der Kirchhof umfasste nur etwa die Hälfte der Fläche des heutigen Gartens. Zwischen Kirchhof, Jesuitennoviziat und dem Knebelschen Hof verlief eine Mauer.

In der Bebauung der Westseite befand sich ein qualitätvolles **Friedhofsportal**, ein elegantes Werk des Bildhauers *Caspar Hiernle* aus dem Jahre 1752. Über dem bewegten Bogen stand eine Figur der Maria

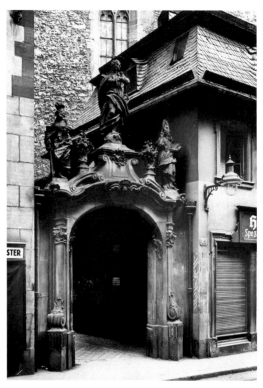

▲ *Barockes Friedhofsportal vor der Zerstörung 1942*

Immakulata, flankiert von den beiden Kirchenpatronen Quintin und Blasius. Das Barockportal fiel wie die gesamte Umbauung der Kirche den Bomben des Zweiten Weltkrieges zum Opfer.

Der geschlossene Baukörper der Quintinskirche wird gegliedert durch einfache Strebepfeiler, die bis zur Dachtraufe reichen. Ihre Stellung verrät nach außen die unregelmäßige Breite der einzelnen Schiffe bzw. Joche. Etwa ein Drittel der Wandfläche nimmt der hohe Sockel mit umlaufendem Gesims ein, in dem die Portale nach Süden und Nor-

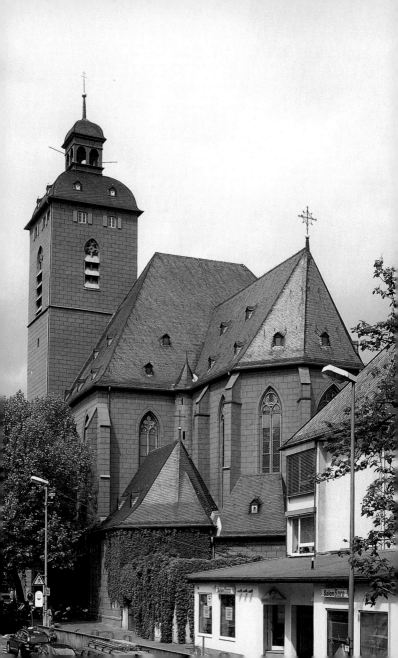

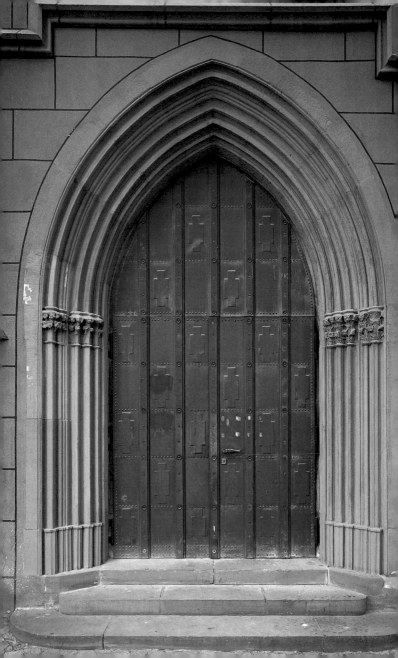

den sitzen. In den Wandflächen darüber befinden sich lang gestreckte zwei- und dreibahnige Maßwerkfenster. Die älteren im Chor zeigen runde und die jüngeren angespitzte Drei- bzw. Vierpässe.

Seitlich des Chores sind kreuzrippengewölbte Kapellen angebaut, nach Norden die **Kreuzkapelle** (zeitweise Josephs- bzw. Laurentiuskapelle) – von hier führte eine heute vermauerte Pforte direkt zum Friedhof – und nach Süden die **Michaelskapelle**, die zusammen mit dem kleinen Anbau, der östlich anschließt, heute als Sakristei dient. Zum Chor hin öffnet sich die nördlich anschließende Kreuzkapelle mit zwei großen Spitzbogenarkaden. Östlich des Chores folgt der kleine, ummauerte Hof mit dem Pfarrhaus, hinter dem die kleine Quintinsgasse zur Hinteren Christophsstraße führte, eine Verbindung, die heute nicht mehr besteht.

Alle Dächer der Kirche sind mit Schiefer gedeckt. Die Dächer der Kapellenanbauten besitzen seit den 60er Jahren wieder ihre steile Neigung, das Kirchendach entspricht in seiner Form dem des frühen 18. Jhs. Seit 1994/95 wird der 50 m hohe Turm mit der Wächterwohnung wieder vom rekonstruierten Helm wohl des 16. Jhs. bekrönt: Über einer geschweiften Haube sitzt eine große Laterne, die sich mit zwei großen Arkaden nach den vier Himmelsrichtungen öffnet. Die Laterne trägt einen verschieferten Helm über quadratischem Grundriss. Ganz oben folgen Kreuz und Turmhahn.

Der **Innenraum** steht mit seiner Lichtfülle und Weite in starkem Kontrast zum blockhaften Außenbau der Kirche. Ungleich breite Joche schaffen zusammen mit anderen Architekturelementen eine starke Spannung, ohne dass die Gesamtharmonie der Raumwirkung leidet. Der Grundriss des Kirchenschiffs ist nahezu quadratisch. Die Seitenlänge beträgt von Ost nach West ca. 22,5 m und von Süd nach Nord ca. 24,5 m. Der dreiseitig geschlossene Chor ist im Scheitel 13 m lang.

Mittelschiff bzw. Chor sind mit 9,5 m genauso breit wie die östlichen Langhausjoche, die wie ein Querschiff wirken. In der südlichen Außenwand dieses Jochs sitzen zwei Fenster, ein drei- und ein zweibahniges. Zum Kirchhof hin – nach Norden – öffnet sich ein dreiteiliges Fenster. Eine Besonderheit stellt darüber hinaus das südliche Gewölbejoch dieser Achse dar: Im Gegensatz zu den übrigen vierteiligen Kreuzrippen-

gewölben der Kirche ist dieses sechsteilig ausgebildet. Die südliche Mittelrippe mündet am oberen Teil der Wand in einer Lisene.

Mit rund 5,5 m sind die westlichen Joche der Kirche zusammen nur fast so breit wie das östliche. In der Breite unterscheiden sie sich um etwa einen Meter (nördliches Seitenschiff 7,2 m / östliches Seitenschiff 6,1 m). Die beiden Spitzbogenportale sitzen in der Achse der mittleren Langhausjoche; über dem südwestlichen Joch erhebt sich, im Inneren kaum wahrnehmbar, der Turm.

Die **Kreuzrippengewölbe** der Halle werden von schlanken Pfeilern getragen. An einen quadratischen Kern sind vier Runddienste angefügt; zu den Ecken des Pfeilerkerns vermitteln breite Kehlen. Der südwestliche Pfeiler, der eine Ecke des Turmes trägt, ist kräftiger ausgebildet. Durch Übereckstellung wird er in seiner Schwere gemildert. Das Gewicht des Turmes tragen außerdem die beiden verstärkten Wände dieses Jochs. Hier findet sich ein ringförmiger Schlussstein zum Hochziehen der Glocken mit den Wappen der Erzbischöfe Henneberg und Eltz, des Erbauers des Turmes bzw. des Kurfürsten, unter dessen Regierung (1732–43) die Kirche barock umgestaltet wurde. Ein weiterer Ringschlussstein befindet sich im mittleren der neun Joche der Halle. Die übrigen Schlusssteine sind schildförmig ausgebildet und zeigen Wappen von Mainzer Patrizierfamilien, darunter Humbrecht, Clemann, Zum Jungen und Gostenhofer. Eine Ausnahme bildet der Schlussstein des mittleren Gewölbes im südlichen Seitenschiff. Er zeigt ein Reliefbild des Antlitzes Christi.

Die Gewölbefelder zwischen den reich profilierten Rippen waren ursprünglich ausgemalt. 1883 wurden figürliche Darstellungen freigelegt und stark ergänzt. Bereits 1925 übertünchte man diese Malereien wieder. Zu sehen waren unter anderem die Krönung Mariens und Apostel, Szenen aus der Kindheitsgeschichte Christi und die Evangelistensymbole. Wandmalereien entdeckte man damals auch in der Kreuzkapelle: Christus als Weltenrichter und verschiedene Heilige. Nach den Zerstörungen des Zweiten Weltkrieges konnte an der Nordwand der heutigen Sakristei (Michaelskapelle) ein Passionszyklus aus der Mitte des 14. Jhs. entdeckt werden. Die Darstellungen werden heute durch einen großen Sakristeischrank verdeckt.

Kruzifix in der Kreuzkapelle, um 1400 ▶

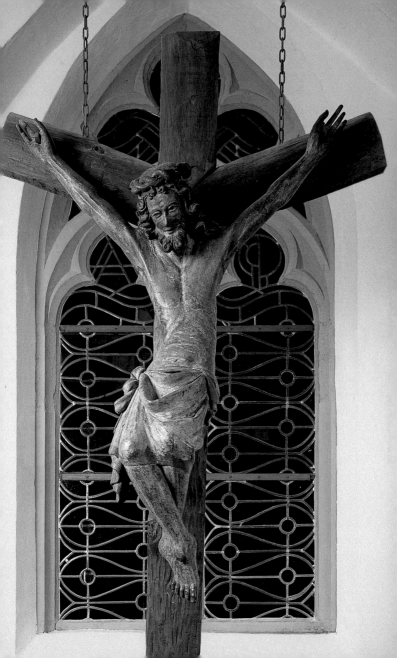

Die **Fenster** der Kirche besitzen eine schlichte, ornamentale Verglasung von *Heinz Hindorf* aus dem Jahre 1965. Nur das östliche Fenster der Kreuzkapelle ist figürlich gestaltet (*Josef Plum*, 1953). Zu sehen ist der Pelikan, der seine Jungen mit dem eigenen Blut ernährt, ein altes Christussymbol. Darunter folgen Alpha und Omega sowie stilisierte Fische.

Von hoher Qualität sind die mit plastischen Pflanzendarstellungen dekorierten **Konsolen** und **Kapitellfriese**. Sie entsprechen den feinen Profilierungen von Pfeilern, Rippen, Gewänden und vor allem des Chorbogens. In zwei Reihen übereinander sind Blattkapitele an den Pfeilern und Wanddiensten des Kirchenraums zu sehen. Blattkapitele schmücken die beiden Portale, wobei die Details an der Südseite reicher sind als am Friedhofsportal. Einige sehr schöne Blattkonsolen markieren die Aufstellungsorte von – verlorenen – Figuren im Westen der Kirche. Besonders filigran ausgebildet ist die Spitzbogenrahmung einer Sitznische auf der Südseite des Chores. Zur schlanken Profilierung treten angesetzte, durchbrochene Maßwerkformen. Die einzigen figürlichen Bauskulpturen befinden sich als Gewölbeanfänger in der heutigen Sakristei, der ehemaligen Michaelskapelle: Blattmasken sowie menschliche Gestalten in Laub- und Blattwerk.

Ausstattung

Im Laufe der Jahrhunderte war die Ausstattung von St. Quintin ständigen Änderungen unterworfen. Aus dem Mittelalter sind nur die beiden Passionsreliefs erhalten. Das große Triumphkreuz von 1399 verbrannte im Zweiten Weltkrieg. Die einst zahlreich vorhandenen Altäre der Barockzeit wurden zum Teil abgebaut und verkauft. So gelangte der Hochaltar des 17. Jhs. 1739 nach Ebersheim, der Maria Himmelfahrtsaltar 1844 nach Drais. Die Kanzel von 1823 wurde um 1900 nach Zahlbach (St. Achatius) verkauft. Die neugotische Ausstattung des späten 19. Jhs. wurde zusammen mit den älteren, zum Teil kostbaren Bildwerken im Zweiten Weltkrieg fast vollständig zerstört. Nur der barocke Hochaltar war in Resten erhalten und konnte rekonstruiert werden. Die heutige Ausstattung besteht daher aus verschiedenen, während des Krieges aus Mainzer Kirchen geborgenen Stücken.

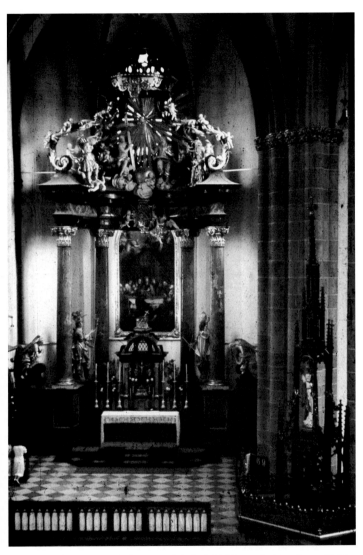

▲ *Hochaltar von Maximilian von Welsch, 1739/40, vor der Zerstörung 1942*

Der Raum des gotischen Chores von St. Quintin wird heute wieder geprägt vom barocken **Hochaltar**. Schöpfer war *Maximilian von Welsch* (1671–1745). 1671 in Kronach geboren, kam er 1704 als Festungsbaumeister unter Kurfürst Lothar Franz von Schönborn nach Mainz. Er war einer der vielseitigsten Architekten; zu seinen Werken zählt das Biebricher Schloss, die Favorite in Mainz, die Gartenanlage von Pommersfelden und das Jüngere Zeughaus in Mainz.

Durch seinen Wohnsitz im Haus zum Boderam am Markt gehörte er der Quintinspfarrei an und war Mitglied der Erzbruderschaft vom heiligsten Altarsakrament. Diese Bruderschaft war 1624 in Mainz eingeführt worden mit Sitz in der Quintinskirche. Nach dem hundertjährigen Jubiläum entschloss man sich den Hochaltar des 17. Jhs. – eine Stiftung der Familie Rokoch, die das Haus zum Römischen Kaiser erbaute – durch einen neuen zu ersetzen. Der erste Entwurf von Leutnant dela Colomba wurde abgelehnt, 1738 legte Maximilian von Welsch einen Entwurf vor, der angenommen wurde. 1739 fand die Grundsteinlegung statt, im Herbst des Jahres 1740 die Konsekration. Über 200 Jahre stand der Altar in seiner ursprünglichen Form – von kleinen Veränderungen im 19. Jh. abgesehen – bis zur Zerstörung 1942. Nach dem Krieg konnte das architektonische Gerüst in vereinfachter Form rekonstruiert werden, vom einstmals prachtvollen plastischen Schmuck hat sich aber nur wenig erhalten.

Eine freistehende Mensa in Form eines geschweiften barocken Sarkophags aus farbigem und schwarzem Marmor trägt den Tabernakelaufbau. Die halbkreisförmige Expositionsnische besteht aus vier Pilastern mit Cherubinen und vier Säulen, darüber folgt das Gebälk. Eine mit Netzwerk überzogene Kuppel, bekrönt vom Buch mit den sieben Siegeln und dem silbernen Lamm, bildet die Überdachung. Der eigentliche Tabernakel befindet sich im Unterbau. Das Ganze ist in schwarzem und rotem Marmor gearbeitet.

Über einer hohen, halbkreisförmig um den Altar geführten Sockelbank erheben sich vier große, aus Marmor gearbeitete Säulen, auf denen ein schwarzes Stuckgesims aufliegt. Vier mächtige Voluten, die eine Krone tragen, bilden den Baldachin. Dieser wird bekrönt von einem Pelikan.

Judas Thaddäus-Altar, 1763, im nördlichen Seitenschiff ▶

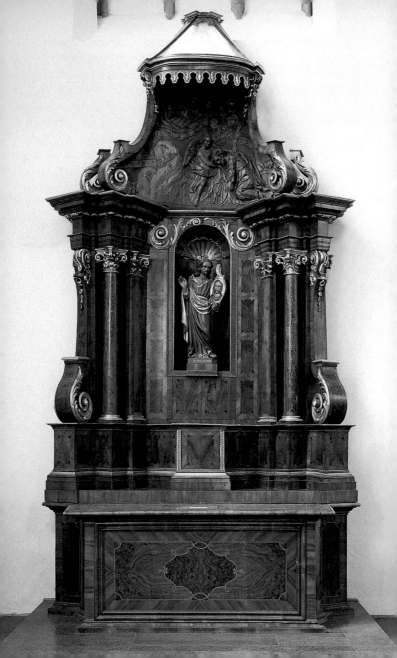

Zwischen den Säulen stehen die Figuren der beiden Kirchenpatrone Quintin und Blasius mit ihren Attributen Spieß und Kette bzw. gekreuzte Kerzen. Beide, sowie zwei anbetende Engel über den Durchgängen, sind die einzigen erhaltenen Stücke eines einstmals reichen plastischen Schmucks. Verloren ist das Wappen des Kurfürsten Philipp Karl von Eltz in der Mitte des Gesimses. Auch die goldene Weltkugel, umgeben von Gott Vater und Sohn und der Taube des Hl. Geistes in einer durchbrochenen Strahlensonne fielen den Kriegszerstörungen zum Opfer, ebenso wie die einstmals seitlich auf dem Gesims stehenden Figuren des Erzengels Michael, der den Drachen bekämpft, und Raphaels als Schutzengel mit dem kleinen Tobias, Patrone der sakramentalischen Bruderschaft. Der Mainzer Bildhauer *Burkhard Zamels* fertigte den Skulpturenschmuck, die oberen Figuren stammten von *Johannes Nacher*.

Der Hochaltar von St. Quintin ist der erste Mainzer Ciborienaltar, abhängig wohl vom Hochaltar des Würzburger Domes (1701), der wiederum nachweislich das Ciborium Berninis (1624–33) in St. Peter in Rom zum Vorbild hatte.

Die moderne **Chorausstattung** in zurückhaltender Gestaltung – Zelebrationsaltar, Ambo und Sedilien – entstand 1998 nach Entwürfen des Limburger Künstlers *Karl Matthäus Winter*.

Seit 1963 stehen zwei **Seitenaltäre** des 18. Jhs. in St. Quintin. Ursprünglich für die Liebfrauenkirche in Oberwesel angefertigt, wurden sie 1899 für die St. Georgs-Kirche in Mainz-Bretzenheim erworben. Beide Altäre sind in Nussbaumholz furniert und in ihrem Aufbau sehr ähnlich. Über einem Unterbau rahmen jeweils zwei Pilaster und zwei Säulen sowie zwei Voluten eine Nische, im linken Altar plastisch ausgearbeitet, im rechten Altar in illusionistischer Manier im Furnier dargestellt. Der Auszug wird von einem Baldachin bekrönt. Der 1763 entstandene **Altar im nördlichen Seitenschiff** ist heute dem hl. Judas Thaddäus geweiht (Abb. S. 17). Dessen Wallfahrt ist in St. Quintin wohl bis in das späte Mittelalter zurück nachweisbar. Die Figur des Heiligen in der vertieften Nische, erkennbar am Bild Jesu in seiner Hand, ist eine Arbeit des Mainzer Bildhauers *Landmann* aus dem frühen 20. Jh. Den Auszug ziert ein Relief mit einer in ihrer Art ungewöhnlichen Darstellung

Vesperbild, um 1470, im südlichen Seitenaltar ▶

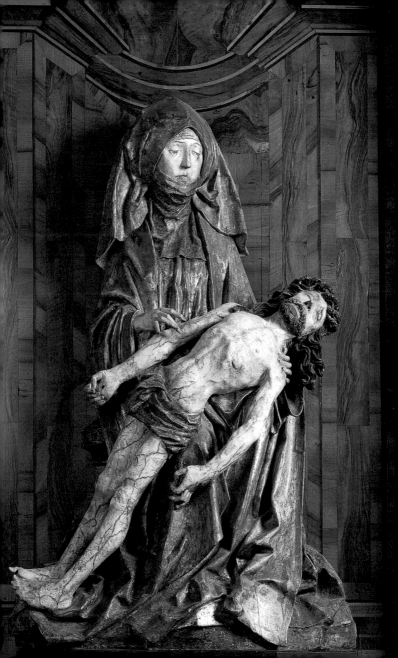

Christi am Ölberg: Im Zentrum der Szene steht ein Engel, der den vor ihm knienden Jesus tröstet; darüber Gott Vater, der auf den Kelch zeigt.

Der identisch aufgebaute **Altar im südlichen Seitenschiff** – datiert 1745 – enthält ein Vesperbild. Die aus St. Christoph stammende, nach dem Krieg kurzfristig in der Karmeliterkirche aufgestellte Gruppe ersetzt ein spätgotisches Gnadenbild der schmerzhaften Mutter Gottes, das im 16. Jh. aus einem Kloster bei Bad Kreuznach in das St. Agnes-Kloster nach Mainz kam. Bürger von St. Quintin ließen sich das Gnadenbild von der letzten Äbtissin von St. Agnes 1802, als das Kloster im Zuge der Säkularisation aufgelöst wurde, mit der Verpflichtung zur Verehrung schenken; es verbrannte im Zweiten Weltkrieg. Das Vesperbild, eine qualitätvolle mittelrheinische Arbeit der Zeit um 1470 aus Lindenholz, zeigt Maria in modischer Tracht mit Haube und Kinnbinde. Von verhaltenem Schmerz gezeichnet umfängt sie mit zarter Geste ihren toten Sohn, der steif auf ihrem Schoß liegt. Christus ist verhältnismäßig klein dargestellt, um das Kindhafte zu betonen.

Die im Zweiten Weltkrieg verbrannte neugotische Kanzel wurde ersetzt durch die **Rokoko-Kanzel** aus St. Emmeran. Diese wurde 1761 von der verwitweten Gräfin Ostein gestiftet. Schreinermeister *Johann Förster*, der auch die Kanzel von St. Peter fertigte, schuf den Aufbau. Mit dem figürlichen Schmuck wurde der Bildhauer *Heinrich Jung* beauftragt, zu dessen Werken auch das Grabmal des Kurfürsten von Ostein im Mainzer Dom zählt.

Über einer Wolke mit Puttenköpfen erhebt sich der mit reichen Rocailleornamenten verzierte Kanzelkorb, dessen Zugang eine schmale, um den Pfeiler herumlaufende Treppe bildet. Auf dem unteren, sehr bewegten Rand sitzen die vier Evangelisten, unter dem oberen Rand die Evangelistensymbole. Auf den Ecken des in üppigen Schmuckformen durchbrochen gearbeiteten Schalldeckels verkörpern vier Putti die Kardinaltugenden. Ein Kranz aus Strahlen, Wolken und einem Puttenkopf mit der Taube des hl. Geistes im Zentrum bekrönt die Kanzel. Im Zuge der jüngsten Restaurierung (2006/07) wurde sie nach dem Befund der Originalfassung in einer duftigen Marmorierung in rötlichen Tönen überfasst. Hierzu kontrastiert das strahlende Weiß der Figuren. Die geschnitzten Ornamente erhielten eine Vergoldung.

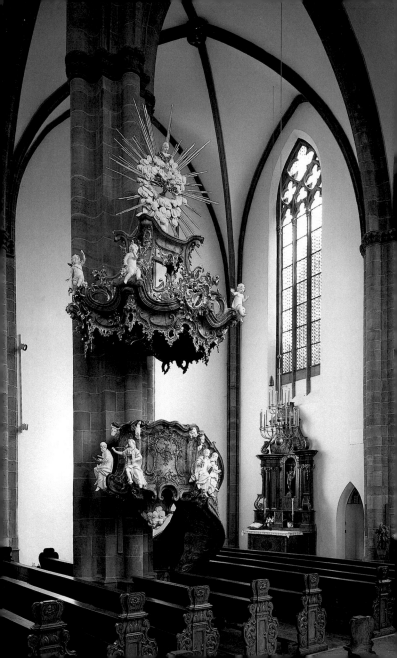

Ebenfalls nicht zur ursprünglichen Ausstattung der Quintinskirche gehört das große Gemälde der **Himmelfahrt Mariae** (5,50 m × 3,20 m) an der Westwand. Es war 1758 von dem Wiener Maler *Franz Anton Maulbertsch* (1724–1796) für den Hochaltar der Altmünsterkirche geschaffen worden. Nach der Aufhebung des Klosters 1781 zu Gunsten des Universitätsfonds verblieb der Hochaltar in der Kirche, die ab 1802 der evangelischen Gemeinde als Gottesdienstraum diente. Als die Kirche 1808 in ein Militärlazarett umgewandelt wurde, verkaufte man den Hochaltar an die Gemeinde St. Emmeran. Im Zweiten Weltkrieg wurde das Altargemälde in der Domkrypta in Sicherheit gebracht und danach grundlegend restauriert.

Dargestellt ist die Himmelfahrt Mariae. Im oberen Teil der inhaltlich wie formal zweigeteilten Komposition schwebt Maria mit weit geöffneten Armen, getragen von zwei Engeln, zum Himmel. Der untere Teil wird eingenommen von dem leeren Sarg, um den sich die Apostel in lockerer Ordnung drängen: sitzend, stehend, kniend. Nur Jakobus, erkennbar an seinem Wanderstab, kniet demütig am unteren rechten Bildrand. Über ihm ist Petrus mit den Schlüsseln zu erkennen. Er hebt das Leichentuch an und schaut in den leeren Sarg. Auch Johannes – links vom Sarg mit weißem Gewand – kommt in der Komposition eine besondere Rolle zu. Seine Fingerspitzen bilden den Mittelpunkt des Gemäldes.

F. A. Maulbertsch stellte dieses Thema häufiger dar. So existiert in der Sammlung Rossacher, Salzburg, eine Skizze – fast identisch mit dem Mainzer Bild – sowie eine weitere Ölskizze – spiegelverkehrt – in den Kunstsammlungen Basel. Der expressive Stil mit den teilweise heftigen Bewegungen, die kontrastreiche Farbigkeit und die virtuose Malweise lassen es als ein meisterliches Werk aus Maulbertschs früher Zeit erkennen.

Original ist der vergoldete, mit Rocaillen verzierte Rahmen in Bassgeigenform, der die Malerei an einigen Stellen überschneidet. Er entstand wohl in einer Mainzer Werkstatt. Ursprünglich bildete das Gemälde die Rückwand des Hochaltars des Altmünsterklosters. Es handelte sich hierbei um ein Halbkreis-Ciborium aus vier Marmorsäulen, überspannt von einem Volutenbaldachin mit einer freistehenden

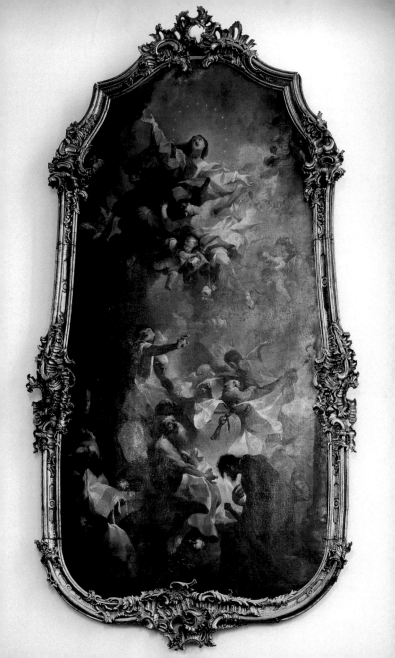

Mensa und einem Drehtabernakel, vergleichbar dem Hochaltar von St. Quintin.

Einen Eindruck von der einstmals wohl reichen mittelalterlichen Ausstattung vermitteln die beiden qualitätvollen **Passionsszenen** der Zeit um 1500, die sich vermutlich erhalten haben, weil sie bis zur Mitte des 19. Jhs. hinter den Seitenaltären eingemauert waren. Ein kunstvoller Architekturrahmen mit figürlichen Konsolen unter zierlichen Säulen und einem krabbenbesetzten Kielbogen, bekrönt von einer Kreuzblume, umgibt jeweils ein Relief mit Darstellungen aus der Leidensgeschichte.

Das Relief an der nördlichen Seitenschiffswand zeigt **Christus am Ölberg**. Im Vordergrund sitzen die schlafenden Apostel Jakobus, Petrus und Johannes, im Mittelpunkt Jesus, der vor dem Kelch kniet. Im Hintergrund drängt sich die Schar der Soldaten durch das Gartentor. Das zweite Relief an der südlichen Seitenschiffswand hat die **Kreuztragung** zum Inhalt. Christus mit dem Kreuz ist umgeben von Soldaten, die auch die beiden Schächer mitführen. Unter dem Stadttor folgen Maria und Johannes. 1943 wurde der gotische **Kruzifix** erworben, der in der Kreuzkapelle hängt (Abb. S. 13). Das Lächeln des Gekreuzigten steht im Kontrast zum von Schmerz gezeichneten Körper. Das qualitätvolle Bildwerk der Zeit um 1400 erinnert an das monumentale, 1399 gestiftete Triumphkreuz, das 1942 verbrannte.

An der linken Seite des Chorbogens steht auf einer Konsole eine **Madonna mit Kind**, eine moderne Kopie der um 1320 entstandenen Marienfigur in der Bopparder Karmeliterkirche.

Der einfache **Taufstein** aus Lahnmarmor unter dem Turmjoch wurde 1713 geschaffen; seinen kupfernen Deckel erhielt er 1717.

Fast das gesamte Kirchenmobiliar verbrannte 1942. Nur der prachtvolle **Ankleide- und Paramentenschrank** in der Sakristei blieb erhalten. Dieses früheste barocke Mainzer Sakristeimöbel entstand 1724 in reichem Nussbaumfurnier.

Die **Kirchenbänke** wurden nach dem Krieg nach altem Vorbild zum Teil in vereinfachten Formen nachgearbeitet. Zwei originale Wangen, zu einer kleinen Bank zusammengefügt, stammen aus St. Christoph; sie sind in ihrer Form fast identisch.

Christus am Ölberg, Relief um 1500 ▶

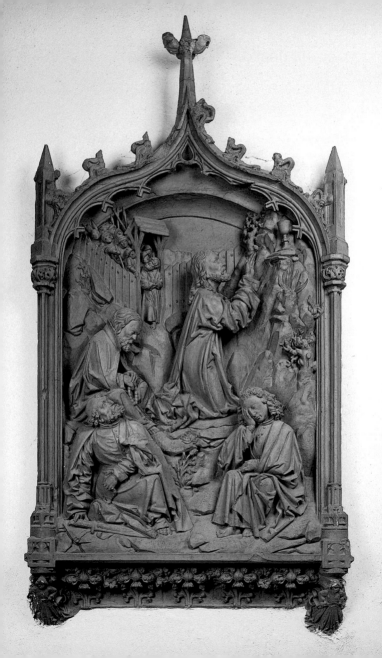

Der **Beichtstuhl** aus der 2. Hälfte des 18. Jhs. an der Nordwand des Kirchenschiffs wurde ursprünglich für die Karmeliterkirche geschaffen, kam 1804 nach St. Emmeran und nach dem Krieg nach St. Quintin.

Zwei Teile der neugotischen **Kommunionbank** sind unter den beiden Passionsreliefs aufgestellt.

Auf einer neuen Empore vor der Westwand der Kirche steht seit 2003 als Leihgabe der katholischen Kirchengemeinde Budenheim bei Mainz eine historische **Orgel**, ein 1747 geschaffenes Werk des Mainzer Orgelbaumeisters *Johannes Kohlhaas d. Ä.* (1691–1757). Trotz verschiedener Umbauten bewahrt das Instrument, das früher in der Pankratiuskirche in Budenheim stand, noch rund 80 Prozent der ursprünglichen Pfeifen. Das Werk besitzt 13 Register, ein Manual und ein Pedal. Der symmetrisch komponierte Prospekt besteht aus sieben Elementen: Ein Rundturm betont die Mitte, seitlich folgen zwei Trapeztürme, dazwischen zwei Harfen- bzw. Rechteckfelder.

Glocken

Möglicherweise noch aus dem 13. Jh. stammt das bienenkorbförmige, sog. Lumpenglöckchen (c/cis), die älteste erhaltene Glocke in Mainz. Eine weitere Glocke aus Bronze mit dem Ton a' wurde 1908 gegossen. Das Geläut von St. Quintin konnte 2005 durch zwei gebrauchte, 1920 bzw. 1923 entstandene Gussstahlglocken in den Tönen d und e aus Nordrhein-Westfalen wieder vervollständigt werden.

Gruft und Grabdenkmäler

Die Quintinskirche war bis zur Gründung des neuen Hauptfriedhofs im Jahre 1803 durch den französischen Präfekten ein wichtiger Begräbnisort. Wenige Grabmäler innen und außen zeugen noch heute davon. 1883 stellte man im Fußboden der Kirche noch insgesamt 175 Grabplatten fest. Im Chor wurde 1964 eine Gruft mit einem sog. **Eingeweidegrab des Johann Anton Knebel von Katzenelnbogen** († 1725) entdeckt. Ein mit zahlreichen Wappen geschmückter **Epitaph** an der Nordwand der Kreuzkapelle erinnert ebenfalls an diese Familie, deren

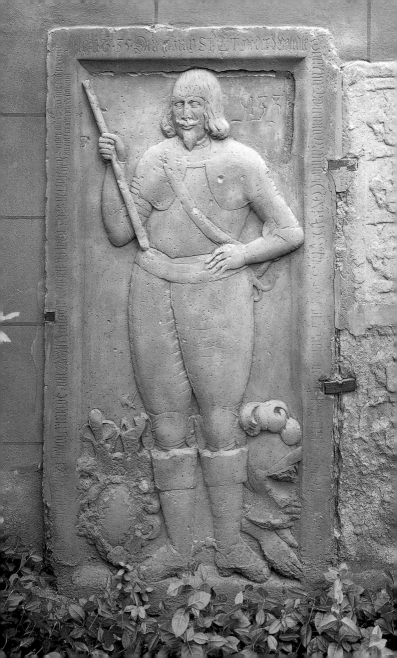

wiederaufgebauter Hof nördlich der Kirche steht: **Ludwig Franz Friedrich von Knebel zu Katzenelnbogen** (1695–1754). Er war oberster Hofrichter und Vizedom der Stadt Mainz. Am Turmpfeiler sind mehrere Grabplatten angebracht.

Zum Mittelschiff hin befindet sich eine **Bronzeplatte für Agnes Aul, geb. Oswald** († 1752) und ihren zehn Jahre später verstorbenen Ehemann **Theobald**, den Eigentümern der nahe gelegenen Brauerei zum Birnbaum, ein Werk des Glockengießers *Johann Martin Roth*. An der Südwestseite des Pfeilers ist das **Marmorgrabmal der Magdalena Franziska Gudenus** († 1733) und ihrer drei Töchter angebracht; nach Südosten folgt ein **Grabdenkmal für die Stiftsdamen Isabella von Kesselstatt** († 1789) und ihrer Schwester **Maria Anna von Kesselstatt** († 1825), die jedoch auf dem »allgemeinen Begräbnisplatz … vor dem Münstertor« beigesetzt wurde (Abb. Rückseite). Beide Frauen knien in Ordenstracht als vollplastische Figuren vor einem Kreuz. Über der Szene sitzt auf einem Gesims ein trauernder Putto. Ursprünglich im Chor befand sich das **Grabmal für Magdalena Theresia von Dalberg**

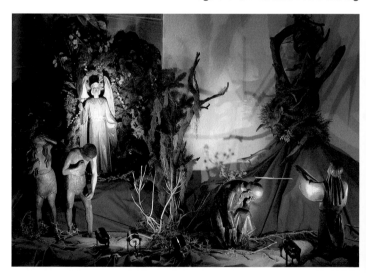

▲ *Krippe von Philipp Müller, 1929–1935*

(† 1740) an der südlichen Langhauswand des Turmjochs. Auf dem im Krieg teilweise beschädigten schwarzen Marmorepitaph preist eine lange Inschrift das tugendsame Leben der Verstorbenen. Die drei Sandstein-Epitaphien an der Nordseite der Kirche wurden 1883 im Fußboden entdeckt und dann hier aufgestellt, was zu starken Verwitterungsschäden führte. Das mittlere, sehr breite Grabdenkmal mit vielen Wappenreliefs bezieht sich wieder auf einen Angehörigen der Familie **Knebel von Katzenelnbogen, Philipp Christoph** († 1714), die in St. Quintin eine Familiengruft hatte. Links daneben steht der **Grabstein des Conrad von Uexküll** († 1635). Der schwedische Besatzungsoffizier, der im Alter von 30 Jahren bei der Belagerung von Mainz gefallen war, ist dargestellt im Harnisch und trägt den Kommandantenstab (Abb. S. 27). Das rechte Grabmal ist dem Büchsenmeister **Georg Krafft** († 1512) und seiner Frau **Margarete** († 1516) gewidmet. Krafft war der Gießer der prächtigen Messingkandelaber in St. Stephan und verschiedener Kirchenglocken.

Krippe

Schon während der Adventszeit wird in St. Quintin eine außergewöhnliche Krippe aufgestellt. Die Figuren wurden zwischen 1929 und 1935 von dem Bildhauer *Philipp Müller* aus Heppenheim an der Bergstraße geschnitzt. Die Themen der Krippe umfassen nicht nur das Weihnachtsgeschehen sondern auch Szenen aus dem Alten Testament, beginnend mit der Vertreibung aus dem Paradies, der Weissagung des Jesaja, Johannes dem Täufer, dem Seher Bileam und schließlich die Geburt Christi, die Verkündigung an die Hirten und die Anbetung der Könige.

Würdigung

Als einzige der drei gotischen Hallenkirchen in Mainz – zusammen mit der Anfang des 19. Jhs. abgebrochenen Liebfrauenkirche und der Stephanskirche, die anstelle der im Zweiten Weltkrieg zerstörten Langhausgewölbe nur eine flache Notdecke besitzt – vermittelt St. Quintin den ursprünglichen Eindruck dieser Bauform. »Das Innere von St. Quin-

tin ist von solcher Weite und Freiheit, so durchleuchtet von den allenthalben verteilten Fenstern, dass es wohl das Edelste ist, was die Mainzer Kirchen der Gotik an Raum zu bieten haben.« (Fritz Arens, 1969) Hervorzuheben sind auch die ausgewogenen und zugleich überraschenden Proportionen der Architektur. Nach dem Krieg fanden bedeutende, vor der Vernichtung gerettete Ausstattungsstücke aus anderen Mainzer Kirchen hier eine neue Heimat: das große Gemälde mit der Himmelfahrt Mariae und die Kanzel aus St. Emmeran, das Vesperbild aus St. Christoph und die barocken Seitenaltäre aus der Georgskirche im Stadtteil Bretzenheim. Zusammen mit dem teilweise rekonstruierten Hochaltar des bedeutenden Architekten Maximilian von Welsch entstand so wieder eine Einheit von Architektur und Ausstattung. Inmitten des Stadtzentrums unweit des Domes gelegen – mit dem St. Quintin heute eine Pfarrei bildet –, behauptet die gotische Hallenkirche mit ihrem markanten Turm und der kräftig roten Farbfassung ihren seit Jahrhunderten angestammten Platz in einer heute durch neuzeitliche Architektur geprägten Umgebung als Kirche der ältesten Mainzer Pfarrei.

Literaturauswahl

Carl Forschner, Geschichte der Pfarrei und Pfarrkirche St. Quintin in Mainz, Mainz 1905. – Julius Baum, Drei Mainzer Hallenkirchen, in: Festschrift Friedrich Schneider, Freiburg 1906, S. 355 ff. – Fritz Arens, Ein wenig bekanntes Altarbild von Maulbertsch in Mainz, in: Das Münster XI, 1958, S. 170 ff. – Hans Fritzen, Der Hochaltar der Pfarrkirche St. Quintin in Mainz, in: Mainzer Zeitschrift 53, 1958, S. 47 ff. – Fritz Arens, Die Kunstdenkmäler von Rheinland-Pfalz IV, 1, Stadt Mainz, Kirchen A–K, München 1961 (Altmünster S. 29 ff., St. Christoph S. 131 ff.; St. Emmeran S. 191 ff.). – Friedrich Gerke, Die Mainzer Marienauffahrt des Franz Anton Maulbertsch…, in: Mainz und der Mittelrhein, Festschrift für W. F. Volbach, Mainz 1966, S. 521 ff. – Wilhelm Jung, Zur Bedeutung des Zentralraums in der kirchlichen Baukunst von Mainz, in: Mainz und der Mittelrhein, Festschrift für W. F. Volbach, Mainz 1966, S. 759 ff. – Fritz Arens, Das goldene Mainz, Schwäbisch-Hall 1969[2], S. 102 ff. – Fritz Arens, Maximilian von Welsch – ein Architekt der Schönbornbischöfe, München/Zürich 1986 (Hochaltar S. 72 f.) – Denkmaltopographie BRD, Die Kunstdenkmäler in Rheinland-Pfalz, Bd. 2.2: Mainz, Altstadt, bearb. v. Ewald Wegner, Worms 1997[3], S. 112 f. – Franz-Rudolf Weinert (Hrsg.), Die Advents- und Weihnachtskrippe in der Sankt Quintins-Kirche, Mainz 2005. – Jahresberichte der Denkmalpflege im Großherzogtum Hessen 1902–14, Darmstadt 1910 ff. – Jahresberichte der Denkmalpflege in Rheinland-Pfalz ab 1945.